·어느 그림자 이야기·

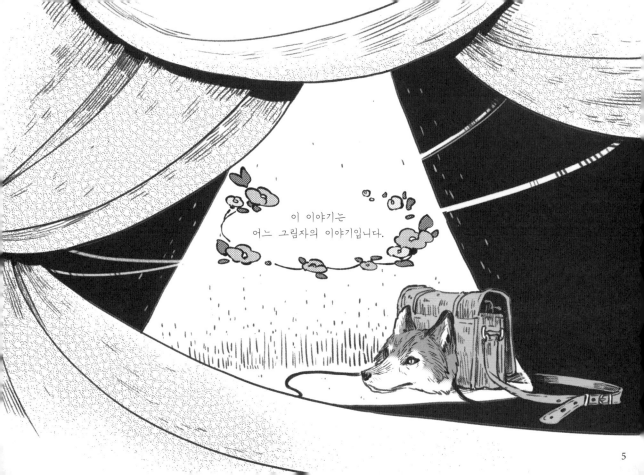

이 이야기는
어느 그림자의 이야기입니다.

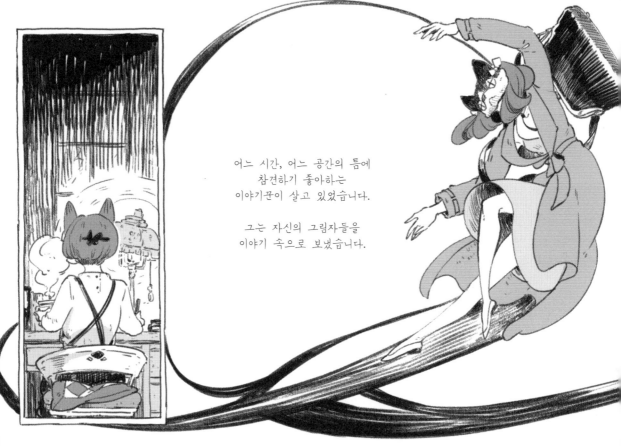

어느 시간, 어느 공간의 틈에
참견하기 좋아하는
이야기꾼이 살고 있었습니다.

그는 자신의 그림자들을
이야기 속으로 보냈습니다.

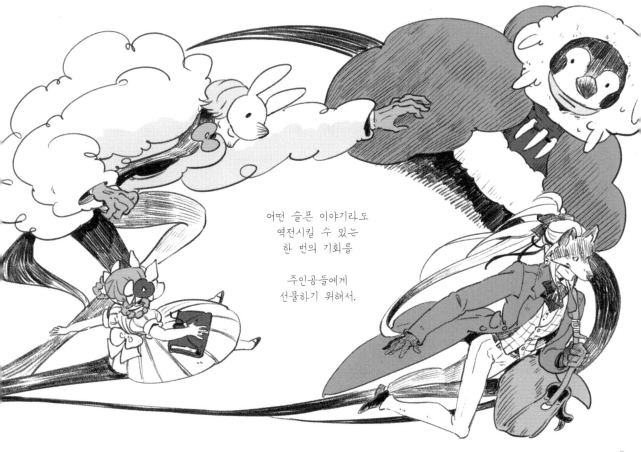

어떤 슬픈 이야기라도
역전시킬 수 있는
한 번의 기회를

주인공들에게
선물하기 위해서.

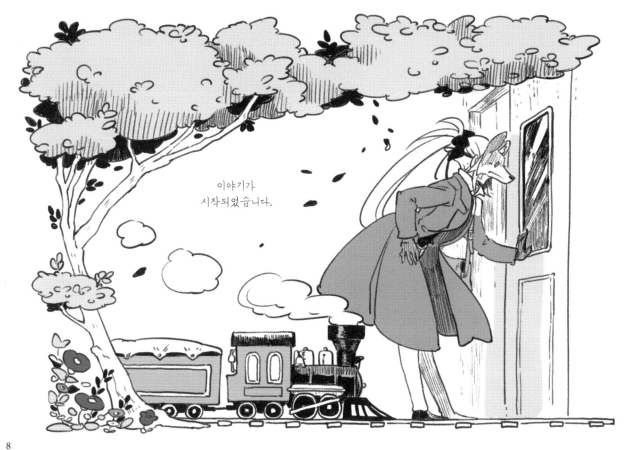

이야기가
시작되었습니다.

이 소녀가 이번 이야기의
주인공인가 봅니다.

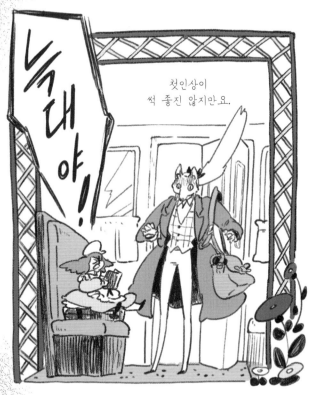

첫인상이
썩 좋진 않지만요.

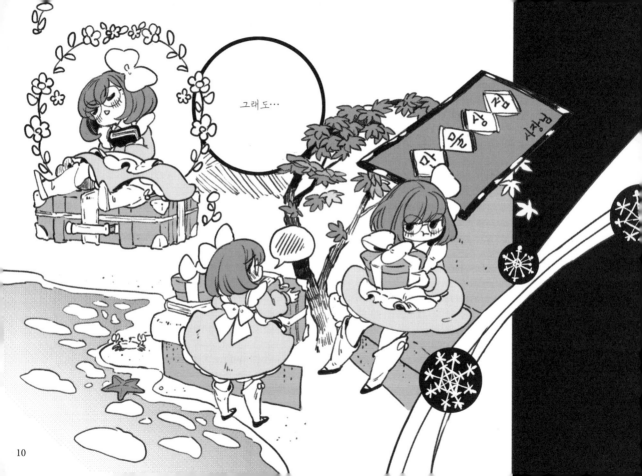

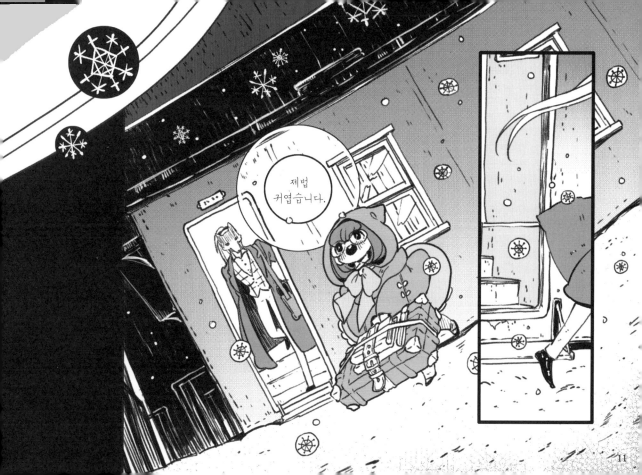

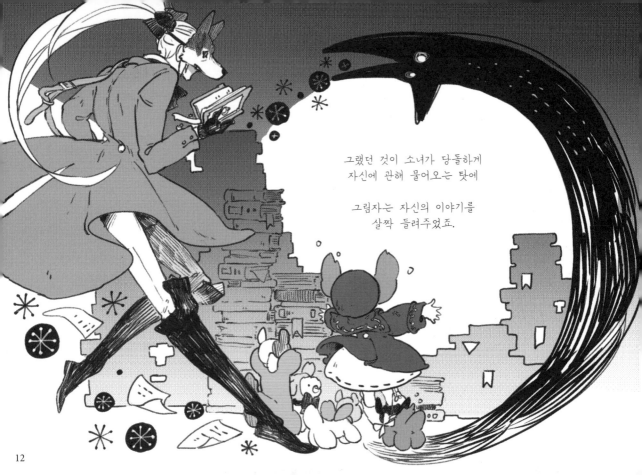

그랬던 것이 소녀가 당돌하게
자신에 관해 물어오는 탓에

그림자는 자신의 이야기를
살짝 들려주었죠.

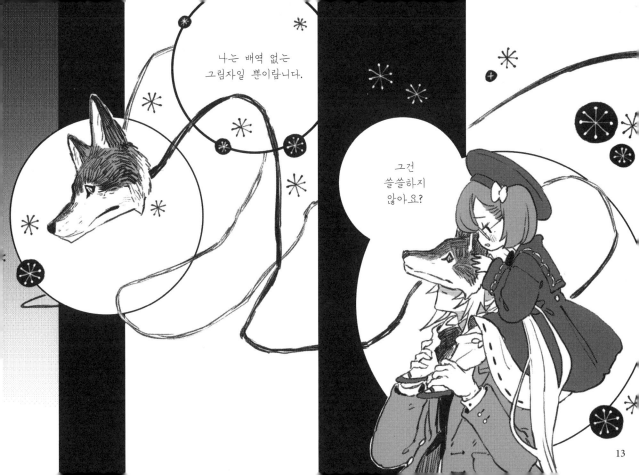

좋은 생각이 있어요.

제게도 이야기가 있다면...

그 이야기의 배역을 줄게요.

이름은...

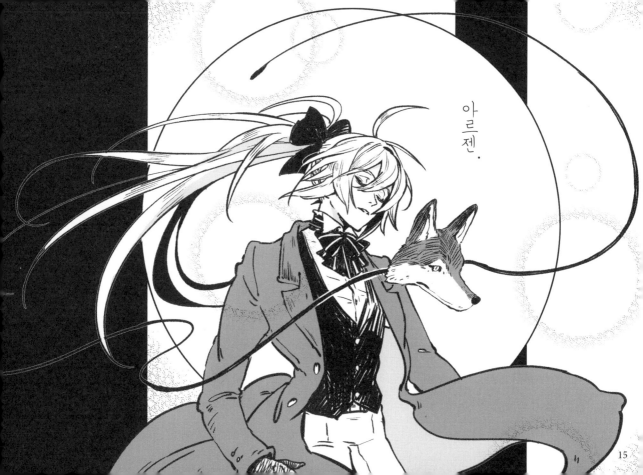

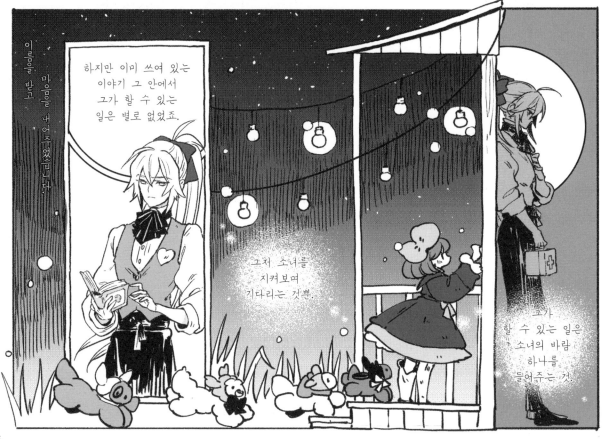

하지만 이미 쓰여 있는
이야기 그 안에서
그가 할 수 있는
일은 별로 없었죠.

그저 소녀를
지켜보며
기다리는 것뿐.

이름을 받고 마음을 내어주었답니다.

그가
할 수 있는 일은
소녀의 바람
하나를
들어주는 것.

16

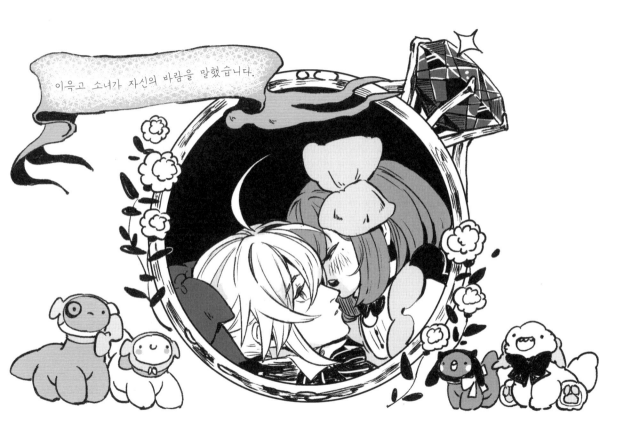

이윽고 소녀가 자신의 바람을 말했습니다.

이야기의 막이 내렸습니다.

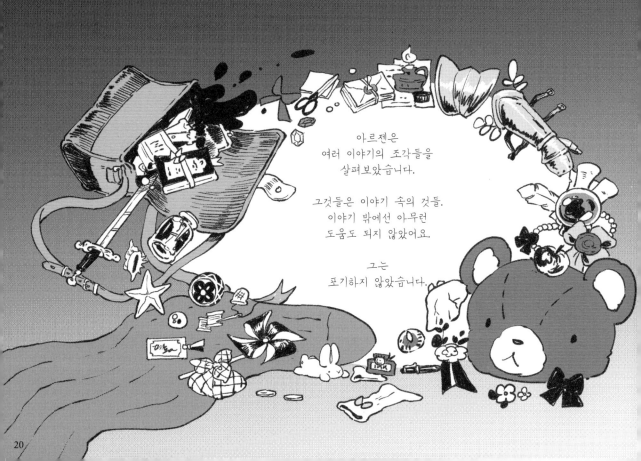

아르젠은
여러 이야기의 조각들을
살펴보았습니다.

그것들은 이야기 속의 것들.
이야기 밖에선 아무런
도움도 되지 않았어요.

그는
포기하지 않았습니다.

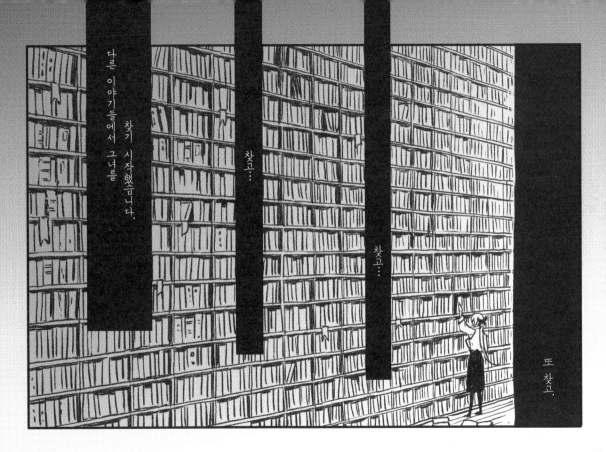

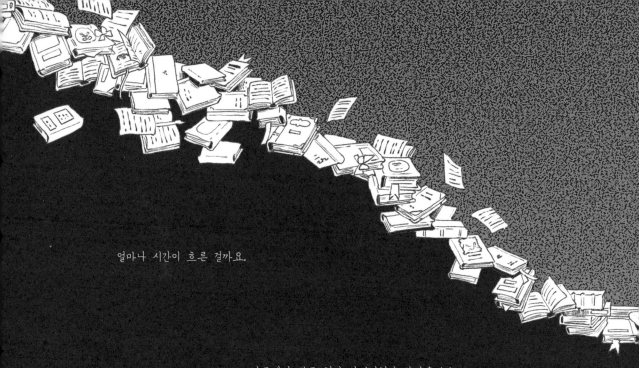

얼마나 시간이 흐른 걸까요.

아르젠의 뒤로 책이 산더미처럼 쌓였습니다.

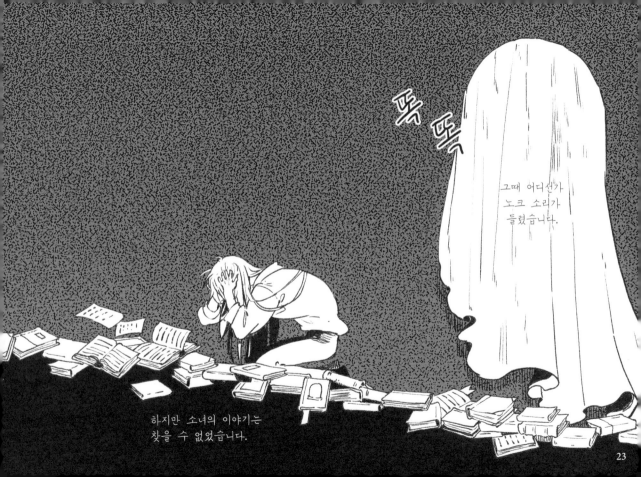

똑
똑

그때 어디선가
노크 소리가
들렸습니다.

하지만 소녀의 이야기는
찾을 수 없었습니다.

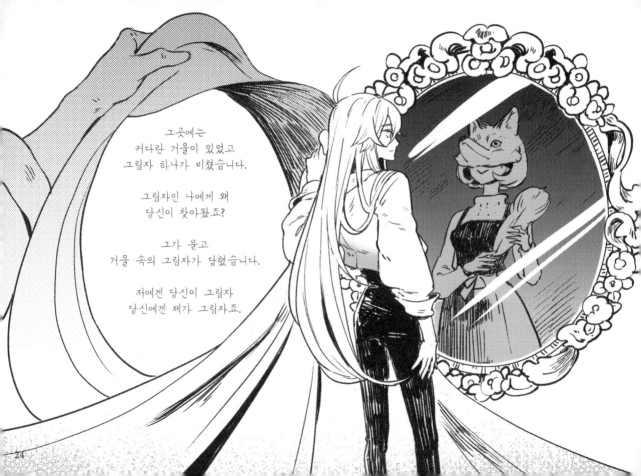

그곳에는
커다란 거울이 있었고
그림자 하나가 비쳤습니다.

그림자인 나에게 왜
당신이 찾아왔죠?

그가 묻고
거울 속의 그림자가 답했습니다.

저에겐 당신이 그림자
당신에겐 제가 그림자죠.

그림자는 아르젠에게
멋진 은색의 깃털 펜을
건넸습니다.

참견하기 좋아하는
이야기꾼은
자신의 그림자들을
이야기 속으로 보냈답니다.

어떤 슬픈 이야기라도 역전시킬 수 있는
주인공들에게 선물하기 위해서.
한 번의 기회를

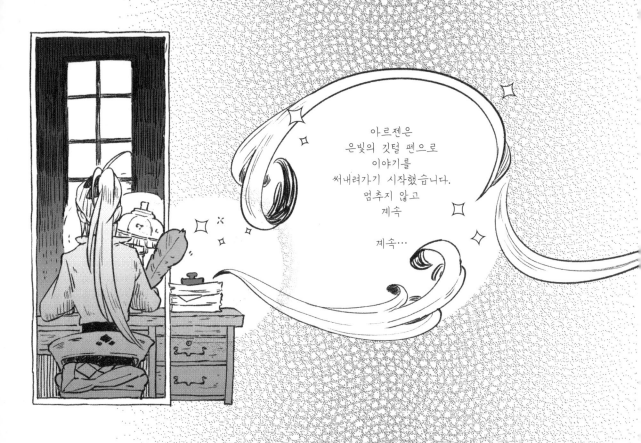

아르젠은
은빛의 깃털 펜으로
이야기를
써내려가기 시작했습니다.
멈추지 않고
계속

계속…

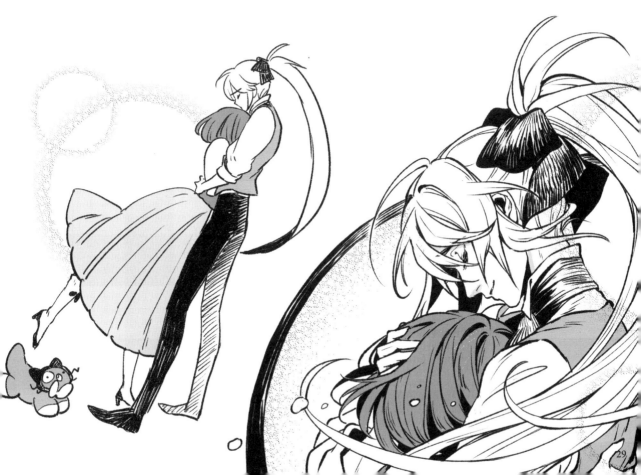

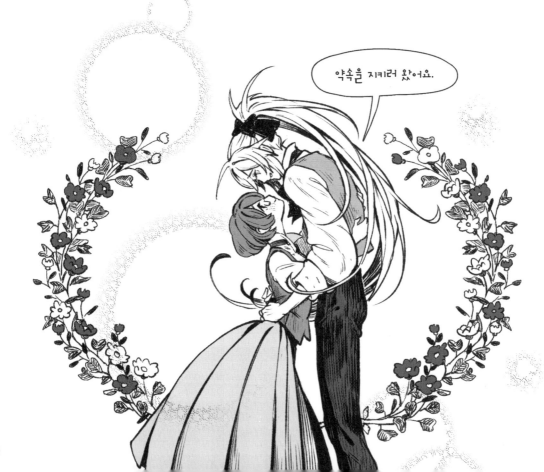

30

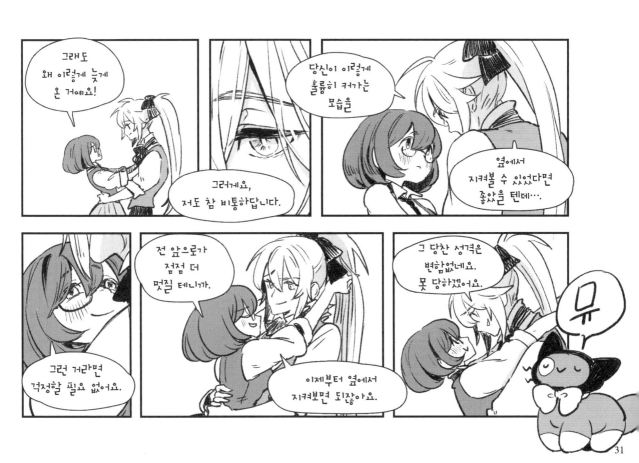

31

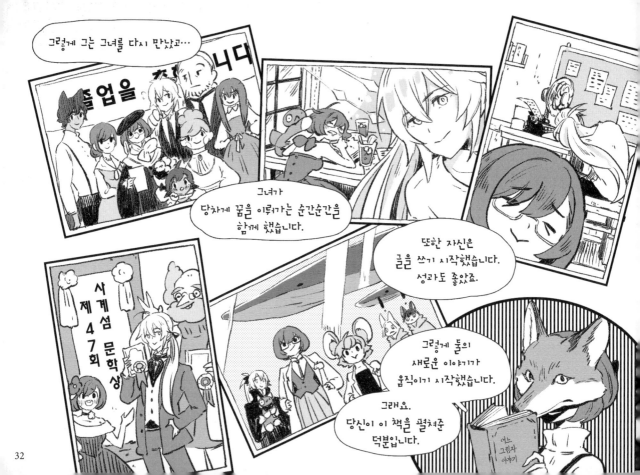

그렇게 그는 그녀를 다시 만났고…

졸업을 했습니다

그녀가
당차게 꿈을 이뤄가는 순간순간을
함께 했습니다.

또한 자신은
글을 쓰기 시작했습니다.
성과도 좋았죠.

세계섬
제47회 문학상

그렇게 둘의
새로운 이야기가
움직이기 시작했습니다.

그래요.
당신이 이 책을 펼쳐준
덕분입니다.

어느
그림자
이야기

32

만물상 tmfrlhappy.blog.me

DAUM 만화속세상 〈양말도깨비〉로 데뷔. 따뜻한 그림체와 동화적인 스토리로 눈길을 끌더니, 현재 소녀들의 마음을 말랑하게 하는 치유계 만화로 존재감을 과시하는 중이다. '만물상'은 중학생 때 읽은 장클로드 무를르바의 소설, 《거꾸로 흐르는 강》에 등장하는 만물상점에서 따왔다. 그 책에 등장한 만물상점처럼 무엇이든 자유롭게 표현해내고 싶은 마음에 줄곧 닉네임으로 사용하고 있다. 온갖 물건을 파는 장사꾼처럼 현실과 환상을 넘나들며 자신만의 세계를 구축하고 있다.

재미주의
어느 그림자 이야기

초판1쇄 인쇄 2018년 7월 12일
초판7쇄 발행 2022년 4월 4일

글·그림 만물상

발행인 이재진 **단행본사업본부장** 신동해 **책임편집** 복창교
표지 디자인 여혜영 **본문 디자인** 프린웍스 **마케팅** 최혜진 이인국 **홍보** 최새롬 **제작** 정석훈

브랜드 재미주의
주소 경기도 파주시 회동길 20
문의전화 031-956-7209 (편집) 031-956-7089 (마케팅)
홈페이지 www.wjbooks.co.kr **페이스북** www.facebook.com/wjfunfun **포스트** post.naver.com/wj_booking

발행처 (주)웅진씽크빅
출판신고 1980년 3월 29일 제 406-2007-000046호

ⓒ만물상 2018 (저작권자와 맺은 특약에 따라 검인을 생략합니다.)

ISBN 978-89-01-22582-1 04650
　　　978-89-01-22575-3 （세트）

재미주의는 ㈜웅진씽크빅 단행본사업본부의 만화 전문 브랜드입니다.